编者的话

　　应广大国画爱好者学习绘画的需求，旨在弘扬中华传统艺术，推动和普及绘画技能，发掘艺术瑰宝，展示名家风格各异的创作风采，提供修身养性、自学美术绘画的平台。本社在已成功出版的《学画宝典——中国画技法》《临摹宝典——中国画技法》两大系列的基础上，再推出《每日一画——中国画技法》丛书。本系列汇聚各题材专擅画家教学之精华，单品种单册出版，每册例举12幅范图，均配有详细的步骤演示及简明易懂的文字解析，以全新的视觉，全面而鲜活地介绍范图的运笔、设色过程，并附上所用笔、墨、颜料等工具介绍，读者们可在闲暇时按个人喜好有计划地选择范图，跟随画家的笔墨领略画法要点，勤学勤练，逐步形成自我风格。如师在侧，按步就学，以达到举一反三的效果。希望本系列丛书能成为国画爱好者案头必备工具书。

罗方华　1976年生于福建连城，中国美术学院书法系艺术硕士。2013年至2014年为中国美术学院国画系访问学者。致力于金石书画的研究、创作与鉴赏。现为福建省画院理论研究部副主任，中国书法家协会会员，福建省花鸟画学会副秘书长。著有《学画宝典——中国画技法·兰花》、《行书技法宝典——黄庭坚松风阁诗卷》等。

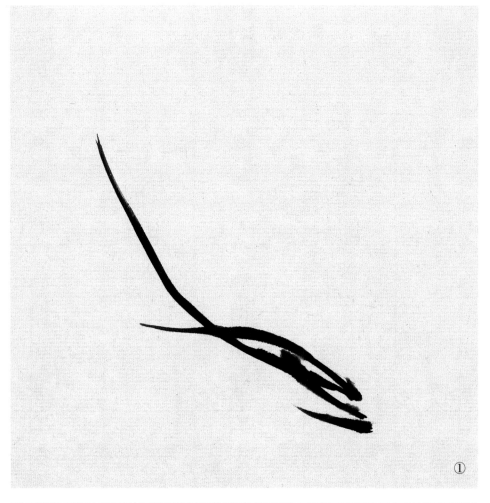

①

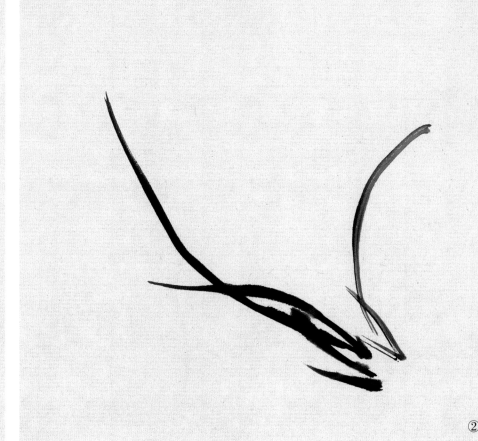

②

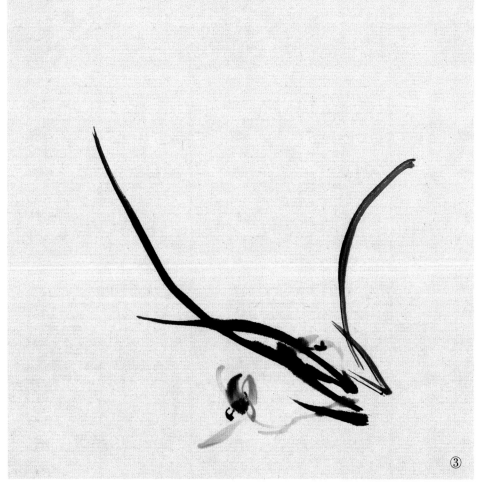

③

《沁香》画法

国画颜料：墨

毛　　笔：中狼毫笔

　　步骤一：调浓墨，先自右下向左上撇出长叶，收笔力到毫端。二笔略短于一笔，与一笔相交成"凤眼"，三笔交叉破"凤眼"。

　　步骤二：添长短叶，注意叶片的干湿、浓淡及收笔、用笔的变化。

　　步骤三：调淡墨笔尖蘸少许浓墨画出一藏一露的两朵花，全开的向上仰式，以浓墨点花蕊。

　　步骤四：题款成不规则形块面，状若崖石，钤印，完成画面。

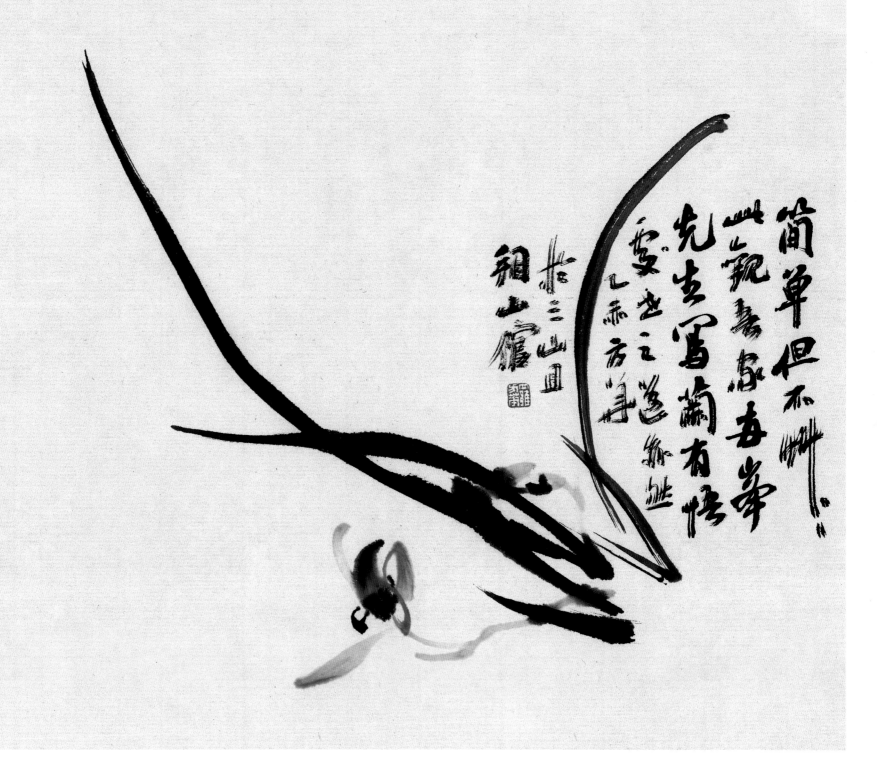

简单但不简单，此观书家毎举先去写兰有悟，要生之遂纵性亦赤方生

长三山圃相山窟

沁 香

《兰石图》画法

国画颜料：墨
毛　　笔：中狼毫笔

步骤一：在旧玉扣纸上调中淡墨画兰叶，行笔于飘逸中见沉着，柔韧中见剑气，注意兰叶翻转向背变化。

步骤二：在主叶周边补充穿插有致的辅叶。

步骤三：调淡墨在叶间画两朵相背的花朵。

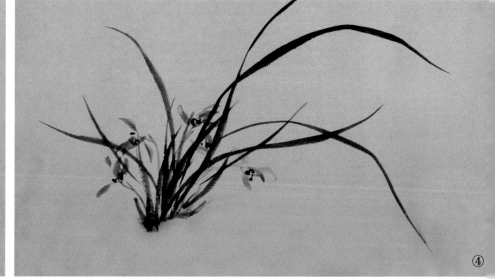

步骤四：花朵布局应有高低、俯仰、含放、呼应等变化，以浓墨点花蕊，下笔干脆利落，如写草书"心""山""上""下"等字形。

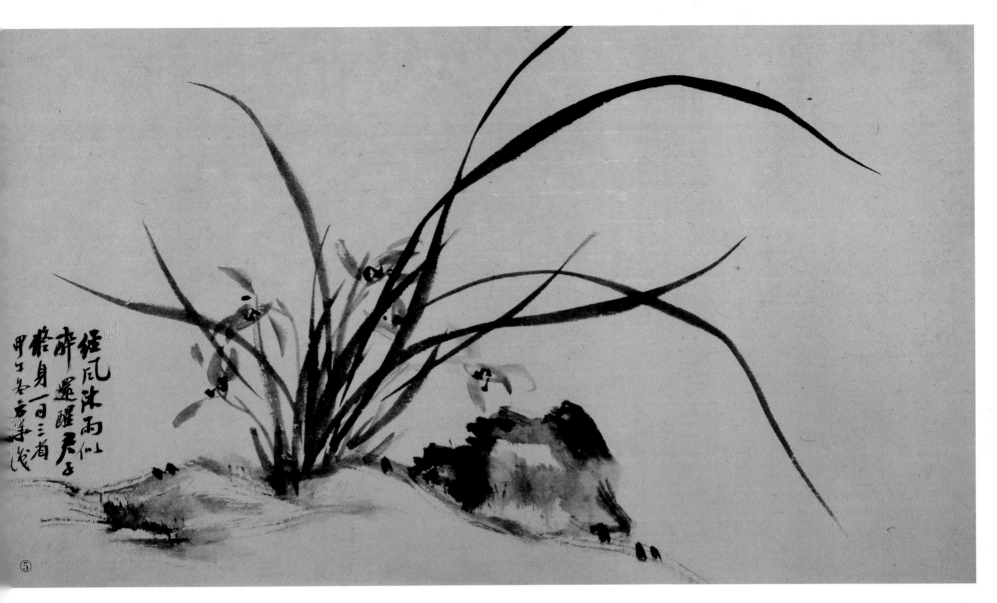

兰石图

步骤五：调较淡墨画土坡、石块作背景，浓墨
点苔。最后题款、钤印。

①

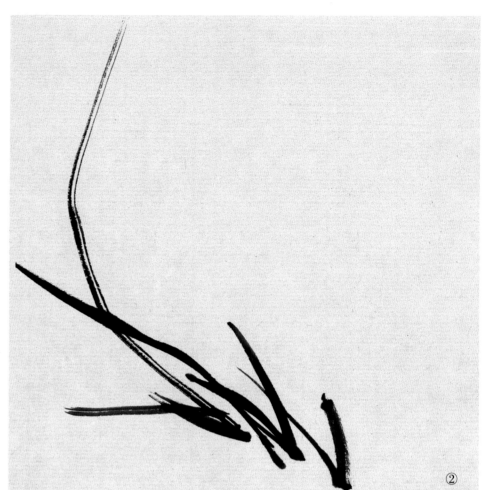

②

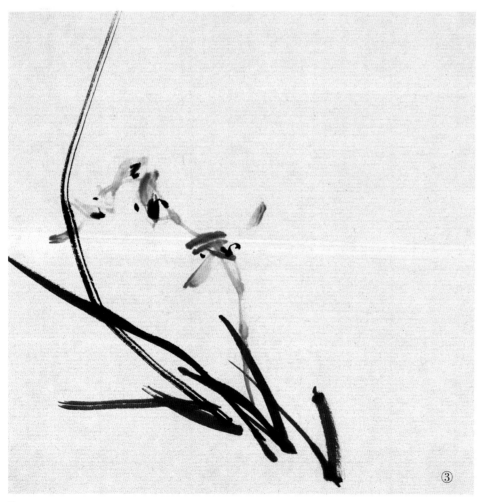

③

《清影》画法

国画颜料：墨

毛　　笔：中狼毫笔

　　步骤一：调浓墨撇出主体三片兰叶，长势向左。

　　步骤二：接着画长短参差的辅叶。

　　步骤三：调淡墨笔尖稍蘸浓墨画出一茎多花的蕙花，从下向上行笔，左右更替生花，注意花的俯仰、聚散、正侧、疏密变化。淡墨中锋画一波三折的花茎，体现其圆劲与透明感。浓墨点花蕊。

　　步骤四：调整画面，题穷款于右上方，钤印。

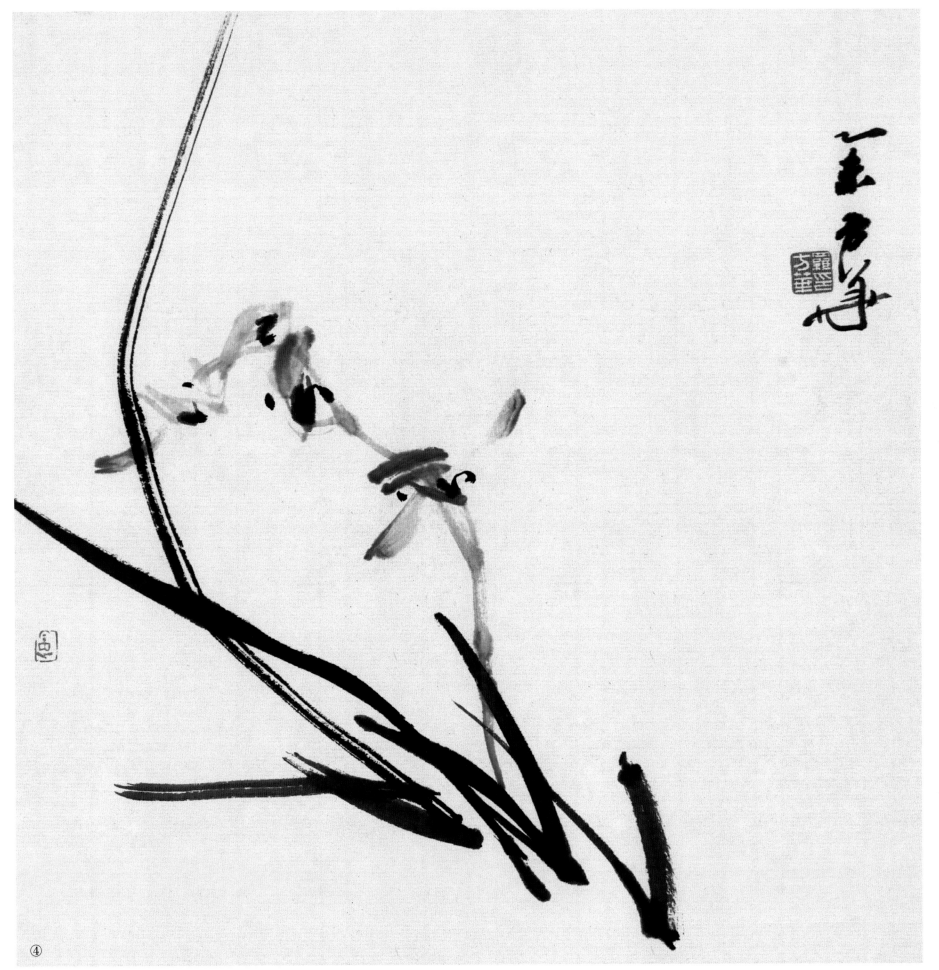

④

清　影

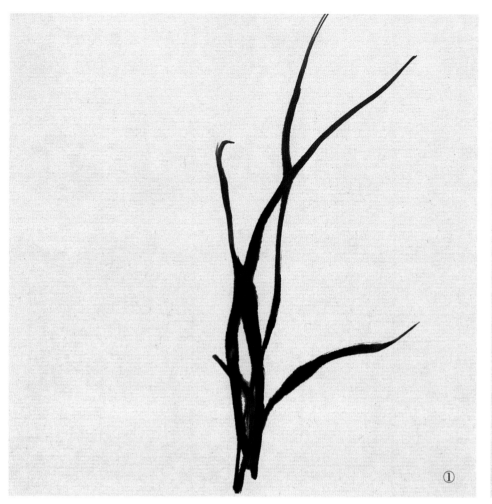

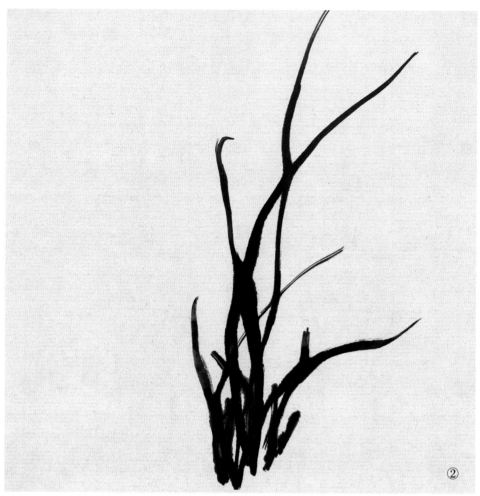

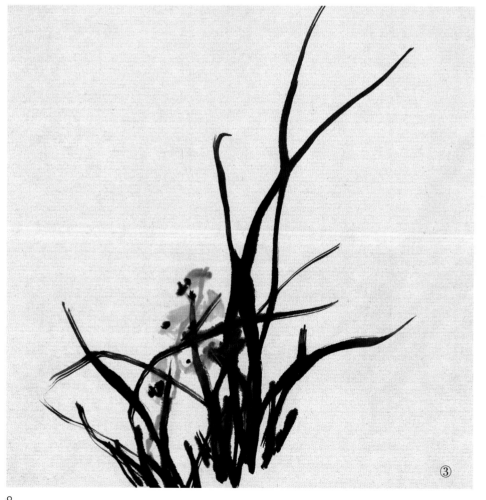

《空谷春风》画法

国画颜料：墨
毛　　笔：中狼毫笔

　　步骤一：以浓墨中锋四五笔顺势画出主叶，末梢向右伸展，以见风意。
　　步骤二：添短叶，向右生长，注意表现叶的韧劲。
　　步骤三：画另一丛兰叶与主丛兰叶呼应，长叶末梢因风势折向右方并插入丛兰，以淡墨在叶间画含苞待放的蕙兰。
　　步骤四：淡墨画出右边一束全开摇曳的花束，题款、钤印，完成画面。

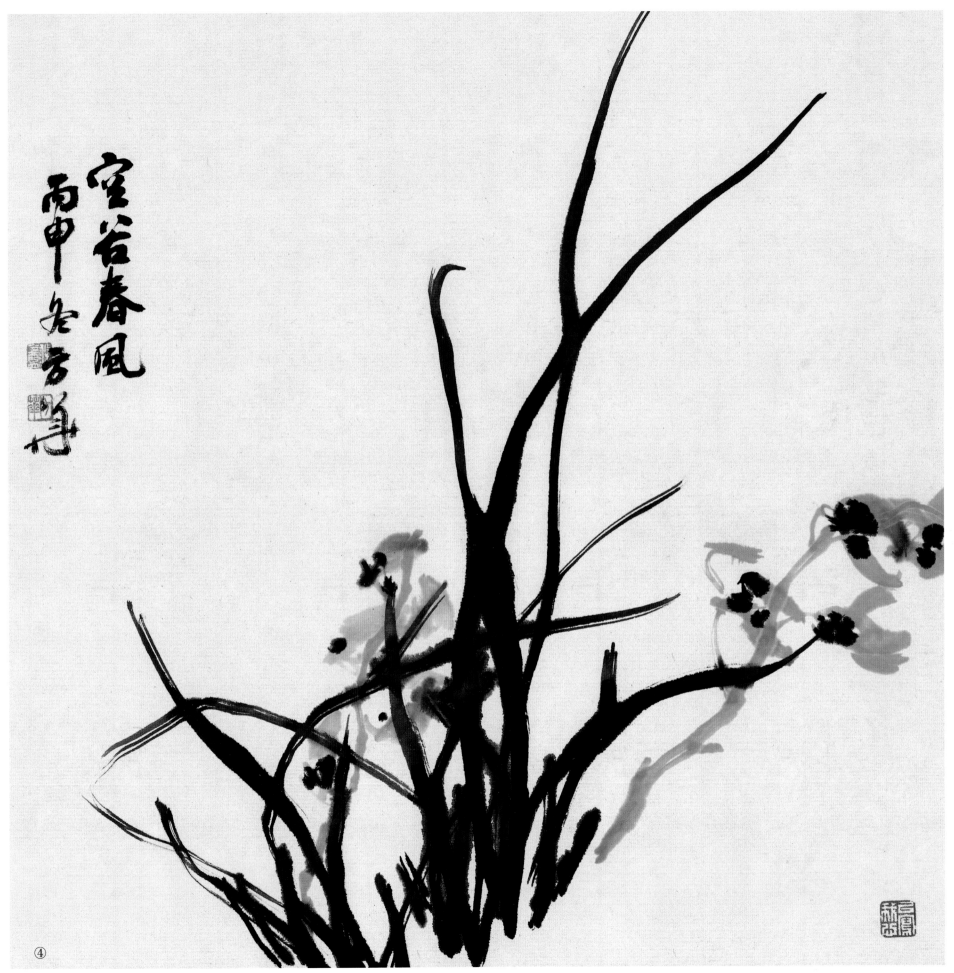

空谷春风

①

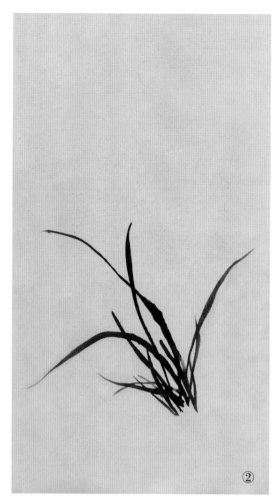

②

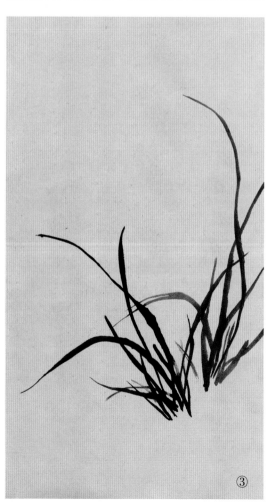

③

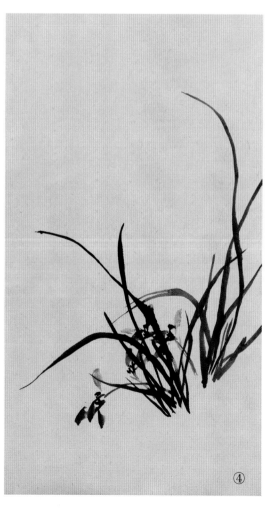

④

《佳人》画法

国画颜料：墨

毛　　笔：中狼毫笔

　　步骤一：在旧玉扣纸上调较浓墨画有钉头、鼠尾、螳螂肚形态的主叶，注意一笔起手，二笔交凤眼，三笔破凤眼的运笔特征。

　　步骤二：调中淡墨补充长短交叉的兰叶。

　　步骤三：中淡墨画后一丛兰叶，体现叶的疏密、浓淡变化。

　　步骤四：淡墨在前面兰叶间画花朵，花的布局要有聚散、俯仰、收放、藏露等变化，浓墨点花蕊。

　　步骤五：接着画淡叶间的花朵，题款、钤印，完成画面。

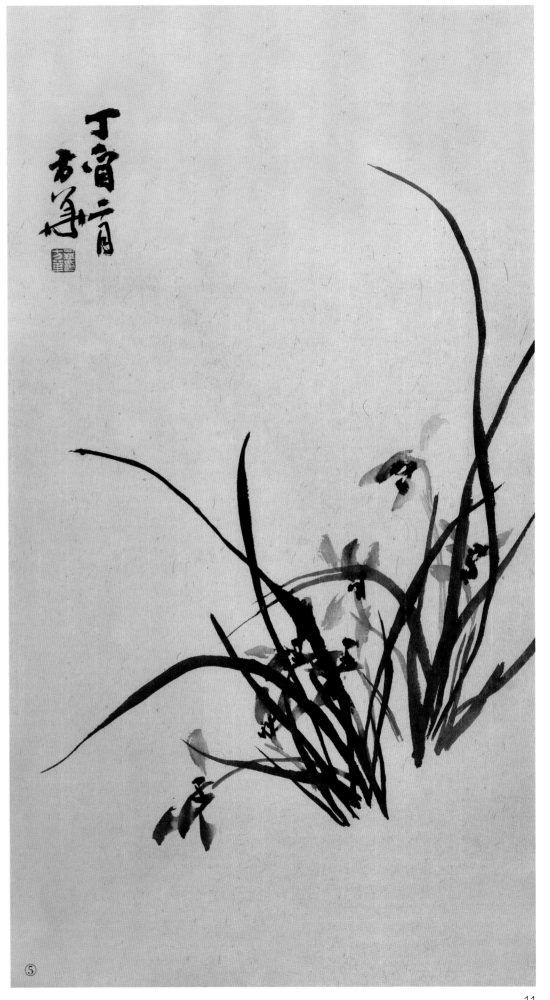

丁酉二月古莲

佳　人

⑤

《风雨山中日日秋》画法
国画颜料：墨
毛　　笔：狼毫笔

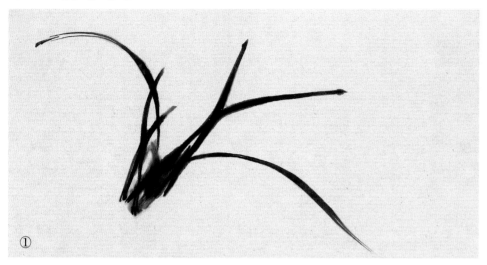

①

步骤一：以浓墨画出向右倾斜的叶丛。

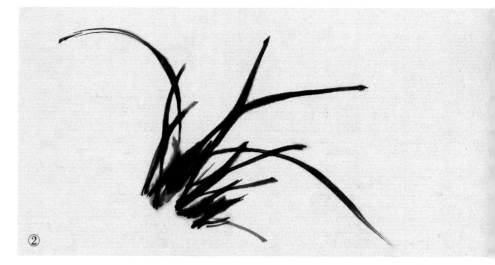

②

步骤二：以中淡墨补充短小兰叶。

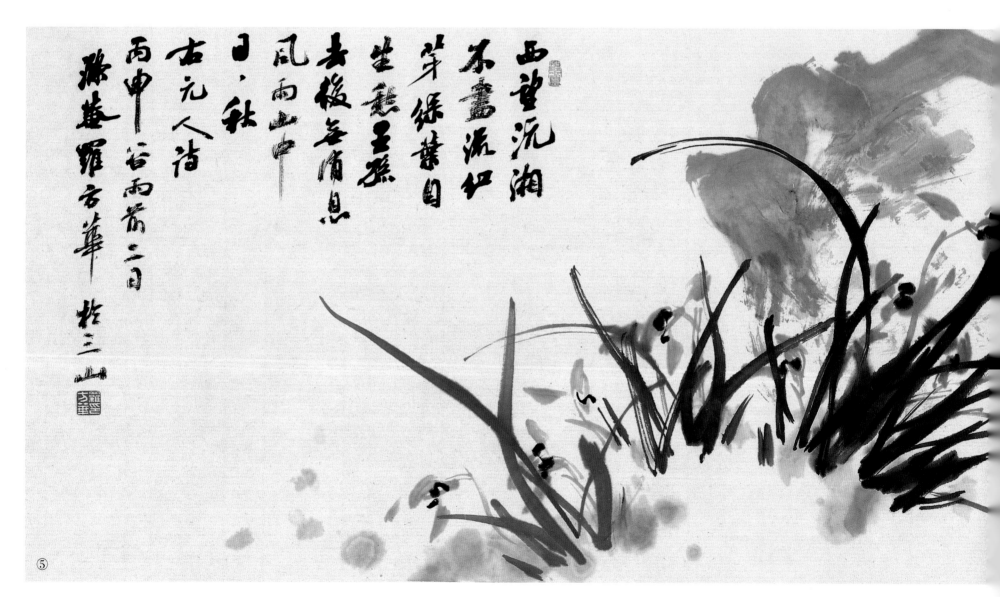

⑤

步骤五：以淡墨中侧锋并用画石头、兰丛及花朵。题款、钤印。

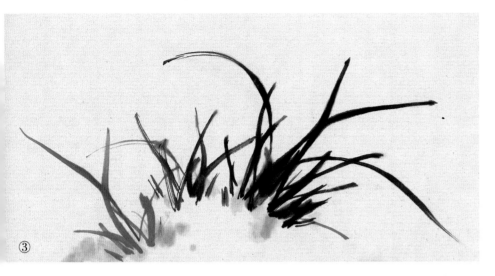

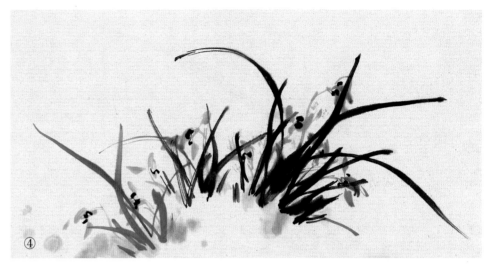

步骤三：画两丛较淡兰叶，以示对比，淡墨几笔点垛泥土。

步骤四：以淡墨在叶间画错落有致、顾盼有情的花朵。

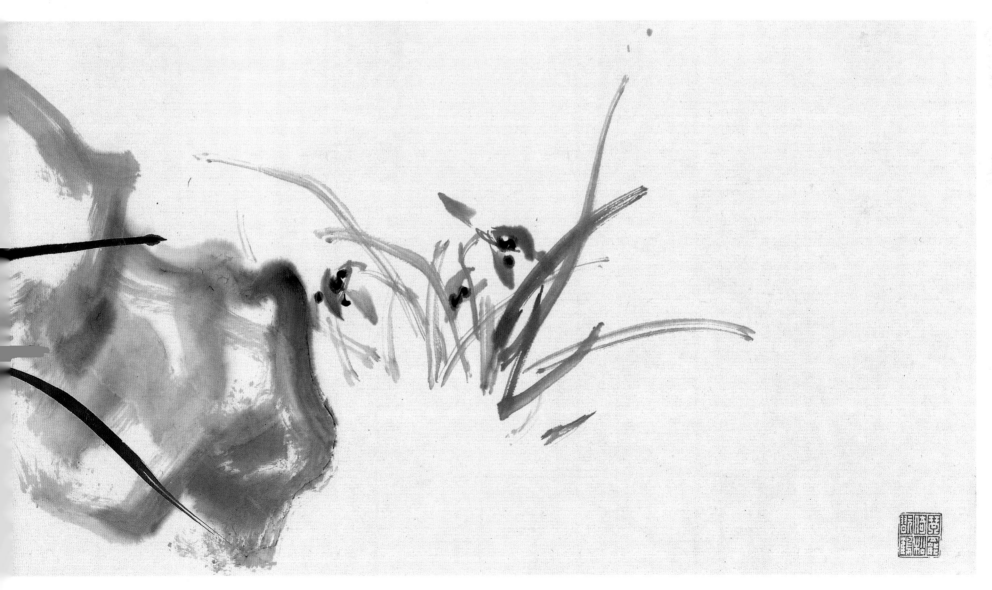

风雨山中日日秋

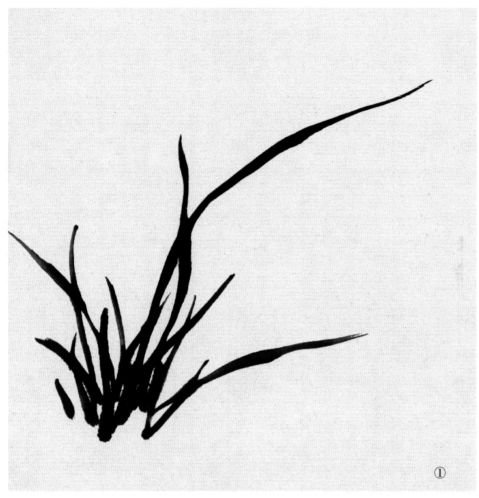

①

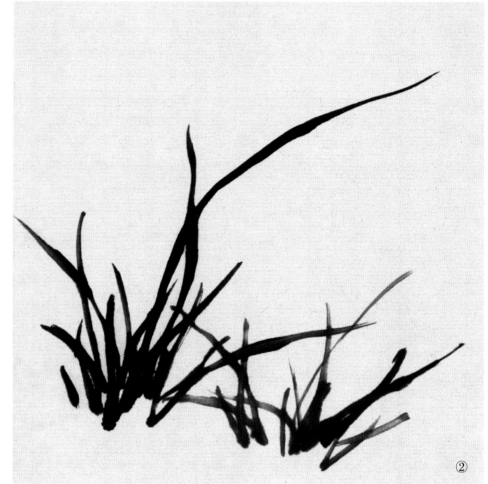

②

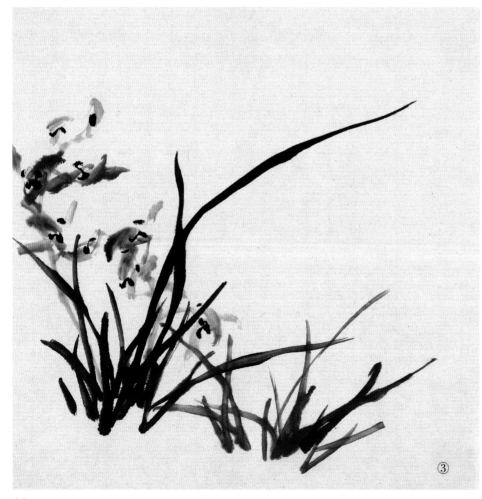

③

《九畹清芬》画法

国画颜料：墨

毛　　笔：狼毫笔

　　步骤一：浓墨中锋画多叶兰丛。

　　步骤二：中淡墨画另一疏朗的短叶兰丛，使两丛兰叶相互交错，顾盼呼应。

　　步骤三：在主丛叶间添画蕙花。根据叶丛的走势，先画有高低、动势变化的花茎。花朵依次而开，花与叶间多有重叠，通过笔触轻重虚实、墨色浓淡干湿变化，体现空间前后关系。

　　步骤四：在淡叶间接着画花和茎。题款、钤印。

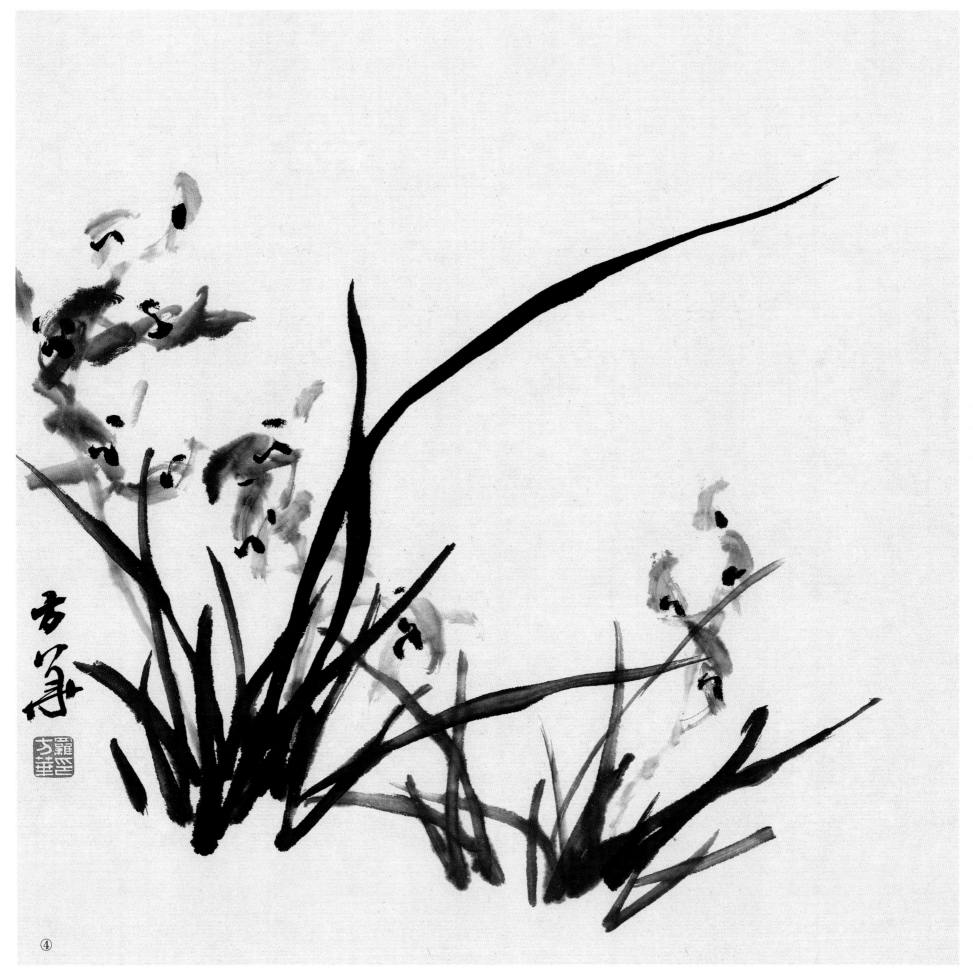

④

九畹清芬

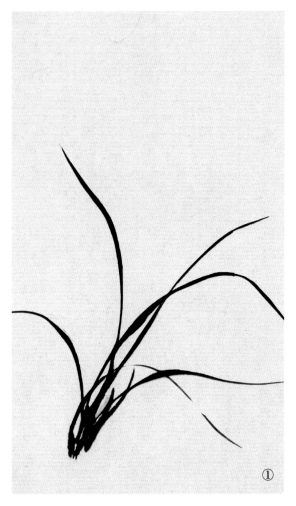

①

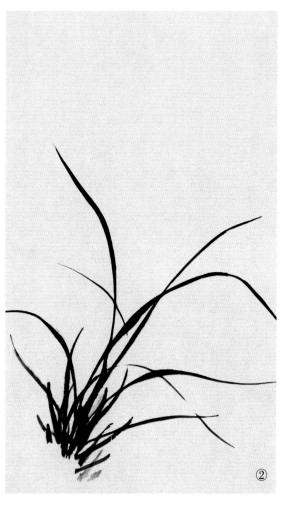

②

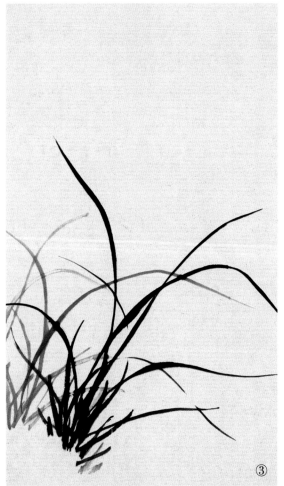

③

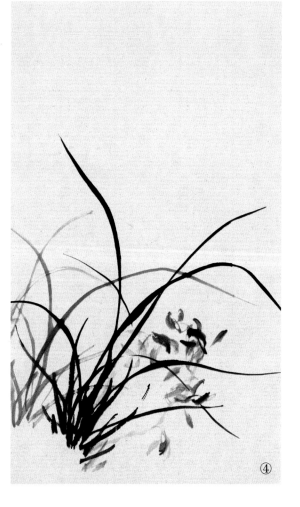

④

《空谷》画法

国画颜料：墨

毛　　笔：狼毫笔

　　步骤一：以较浓墨画前面一丛长叶，行笔以中锋为主，通过提按体现叶的翻转变化。线条力求飘逸而有弹性，骨力与韵致兼备。

　　步骤二：添短叶，墨色由浓而淡，由湿而干，以体现节奏变化。

　　步骤三：以较淡墨画左边一丛疏朗兰叶。叶片较前面一丛短些。

　　步骤四：淡墨画前面一丛两束蕙兰，画时调少许浓墨，数朵花由浓而淡，一气呵成，体现空间层次变化。

　　步骤五：画左边一束半开或未开之花蕊。落款、钤印。

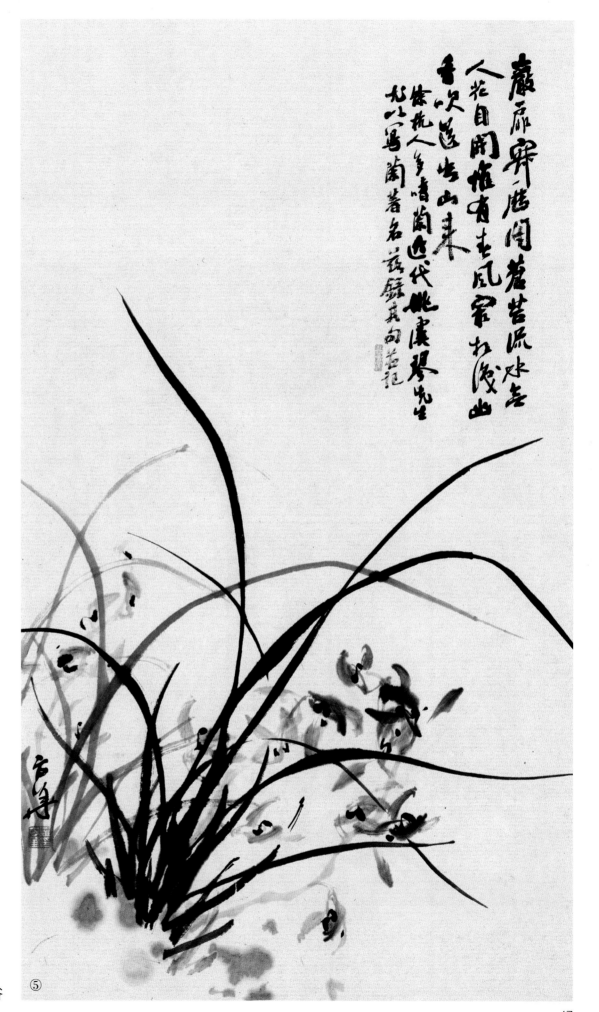

空谷 ⑤

《耐在空山只此心》画法

国画颜料：墨、赭石
毛　　笔：羊毫笔、狼毫笔

步骤一：浓墨中锋向左撇出主兰叶，短叶破凤眼。

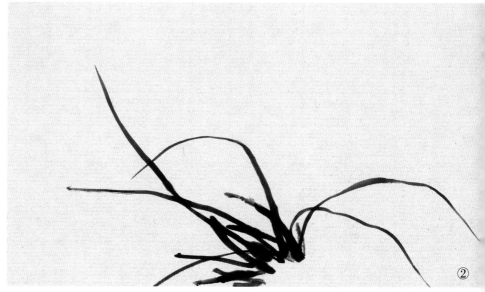

步骤二：补充左右生长的轻盈叶片，忌叶叶均匀、平涂，行笔要有浓淡干湿、轻重缓急、起伏转折及刚柔曲直的变化。

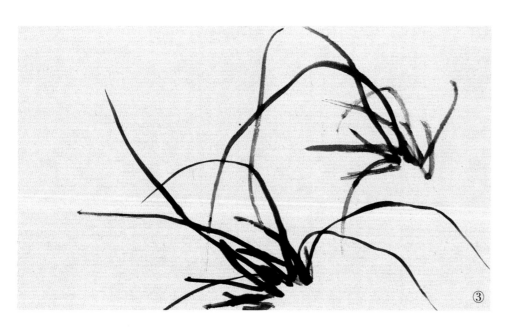

步骤三：以较淡墨画右上方兰丛，长叶逆锋下垂，与下方的兰叶交汇重叠，生动自然。

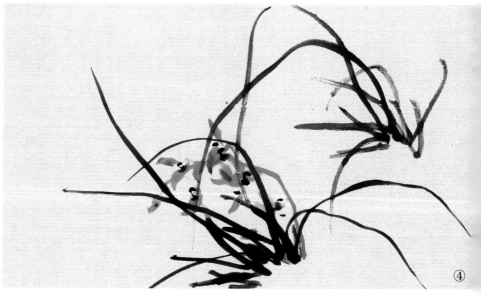

步骤四：以赭石调墨画蕙兰，两笔画中心短而肥厚的花瓣，由外向内运笔画长而瘦劲的周围复瓣，浓墨点花蕊。

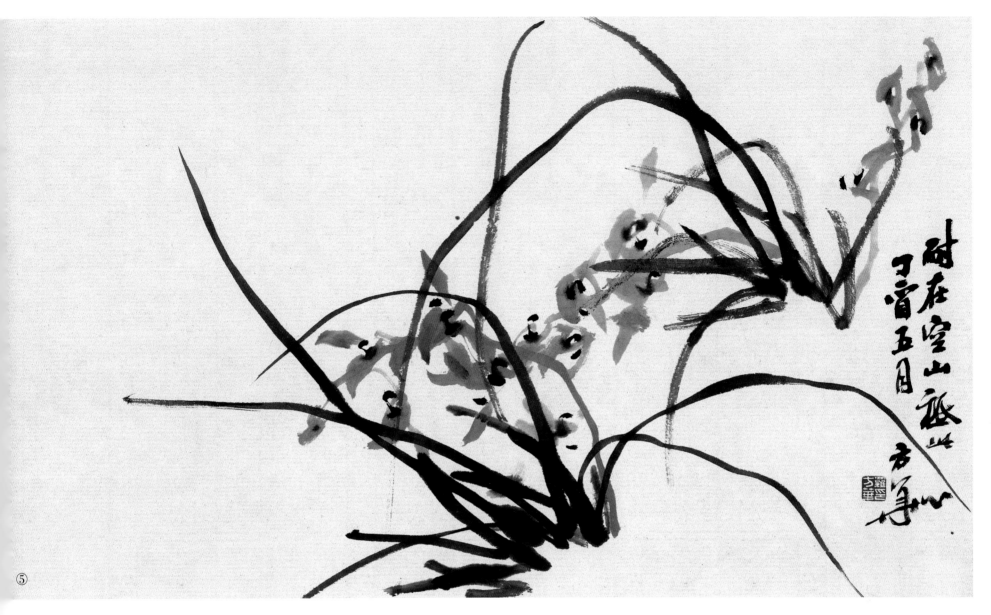

耐在空山只此心

步骤五：以少许赭石调淡墨接着画后面叶丛的蕙兰，并与前面呼应。题款、钤印。

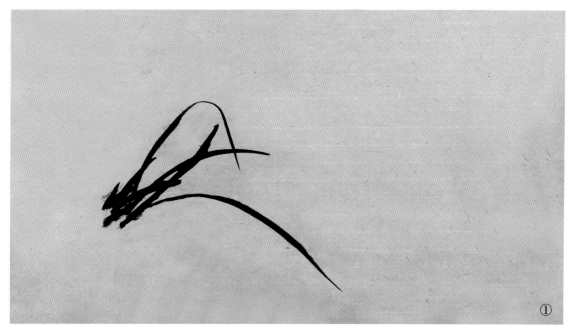

①

《烟雨清湘》画法

国画颜料：墨
毛　　笔：狼毫笔

步骤一：在旧玉扣纸上画前面一丛兰叶，先向右上撇出，长叶向右下垂落。

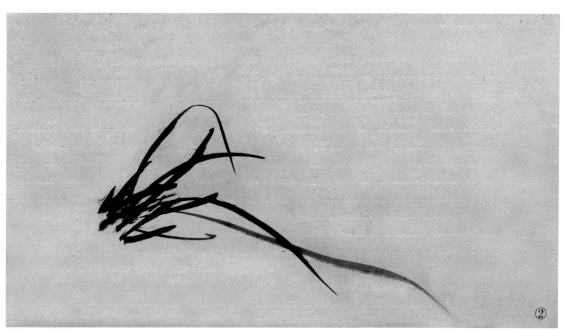

②

步骤二：添旁叶，墨色由浓而淡，层次分明，收放有致。

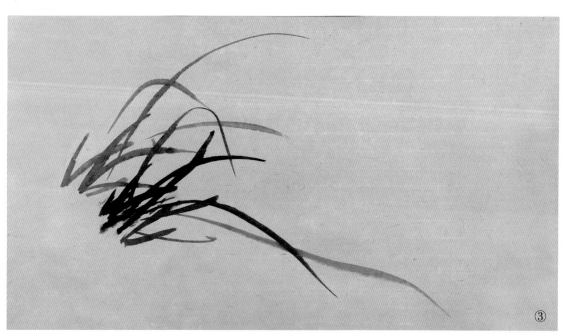

③

步骤三：画背后一丛兰叶，墨色稍淡。主笔右上撇出，与下面一丛取势不同。

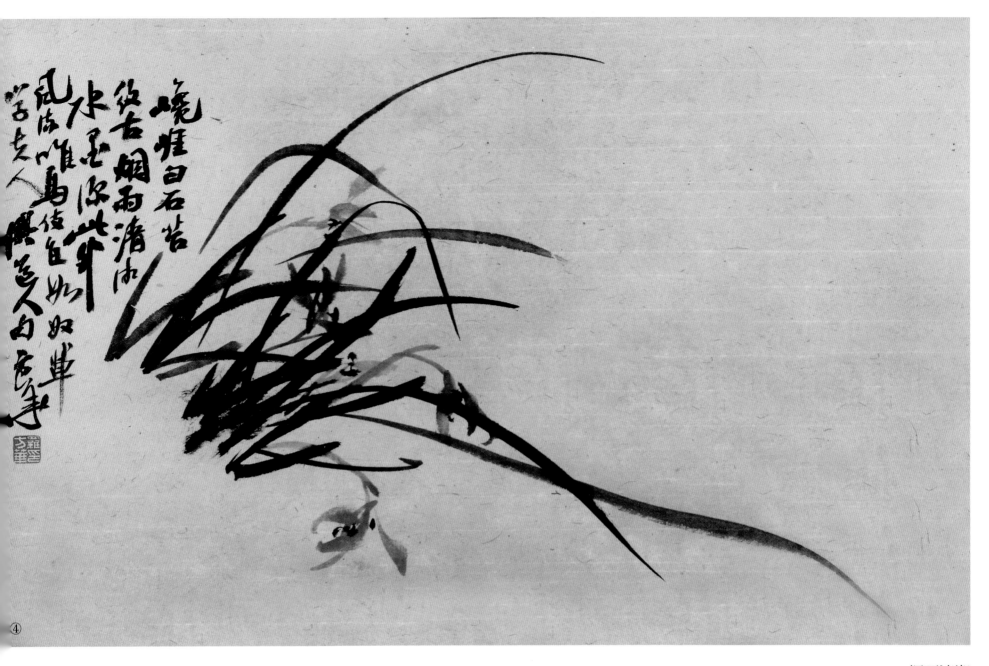

烟雨清湘

步骤四：添画高低俯仰的花朵。题款错落于左上方空白处，形若崖壁。款字章法应紧密，行与行之间相互交融，有乱石铺街之意趣。

①

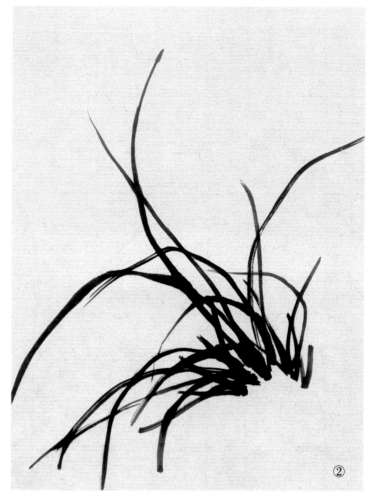

②

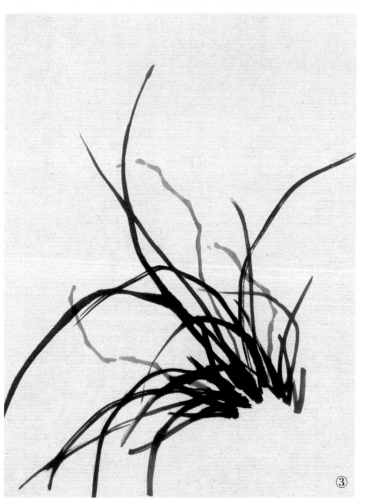

③

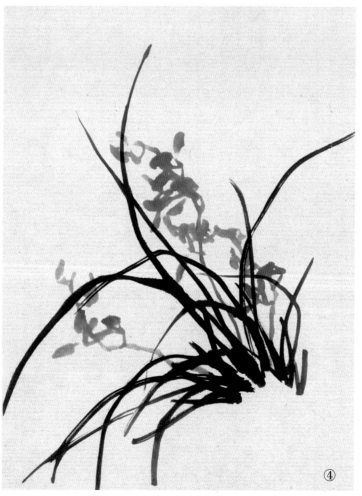

④

《香草美人》画法

国画颜料：硃砂、赭石、墨
毛　　笔：狼毫笔

步骤一：画向左舒展的兰
叶，其中一笔冲出边界，出枝
的兰叶应遒劲而有气势。

步骤二：在主丛叶两侧接
着添长短参差、疏密有致的兰
丛。

步骤三：以硃砂调赭石
掺少许墨画花茎，线条力求遒
劲而透明。

步骤四：在花茎两侧添
束，注意疏密、轻重、浓淡
俯仰变化。

步骤五：以浓墨点花蕊
在根部点苔，丰富层次，增
点线面对比。最后题款、钤印
完成画面。

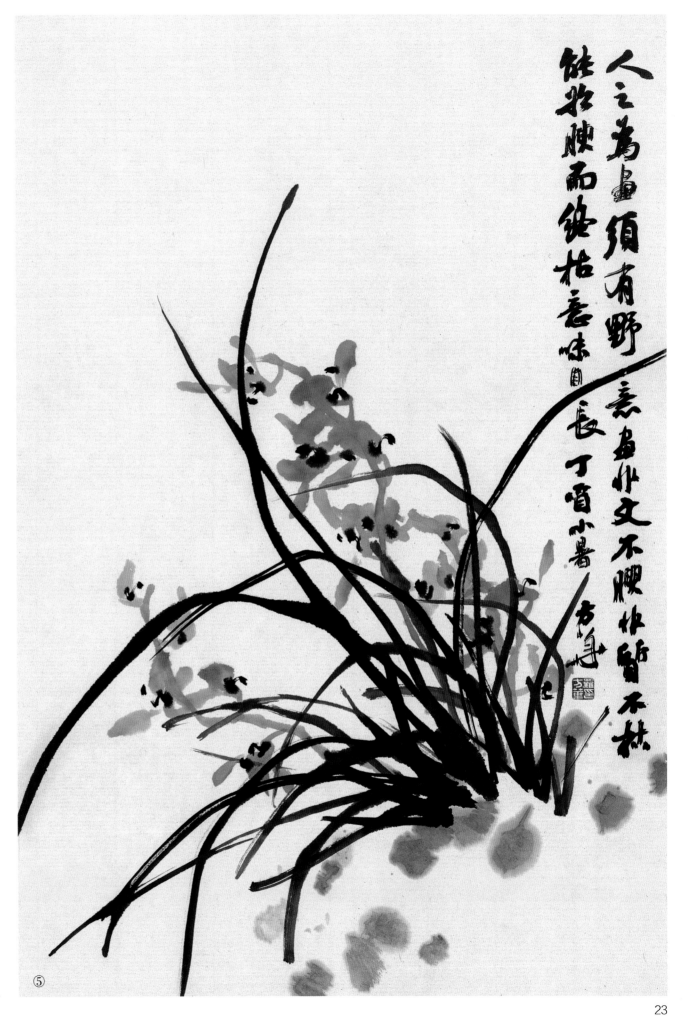

人之為畫須有野意畫非文不腴然節不秋然於峽而後拾意味固長

丁酉小暑 方斗

香草美人 ⑤

《潇湘风雨》画法

国画颜料：墨
毛　　笔：狼毫笔

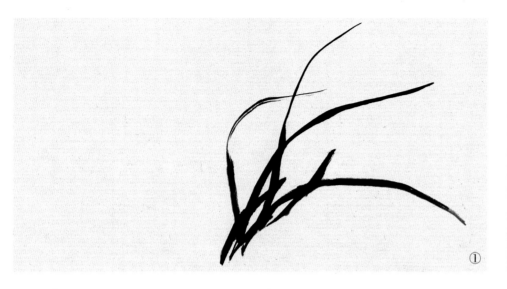

步骤一：以浓墨写出向右舒展的长叶，以体现风势。

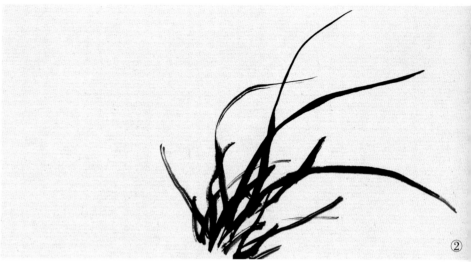

步骤二：添短叶，墨色干湿相间，以丰富空间层次。

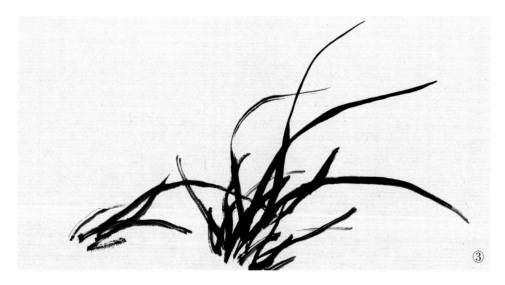

步骤三：以较淡墨画左侧右倾的兰丛。此丛着墨不多，与右边兰丛形成对比。长叶末梢伸向右边兰丛。

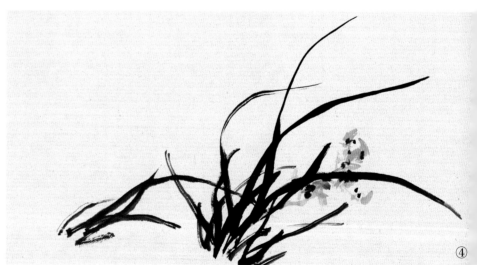

步骤四：以淡墨画右边一束蕙兰，尾端呈上仰式。